褚遂良雁塔圣教序

中国碑帖高清彩色精印解析本

杨东胜 主编

徐传坤 编

浙江古籍出版社

图书在版编目（CIP）数据

褚遂良雁塔圣教序 / 徐传坤编. — 杭州 : 浙江古籍出版社, 2022.3
（中国碑帖高清彩色精印解析本 / 杨东胜主编）
ISBN 978-7-5540-2122-4

Ⅰ.①褚… Ⅱ.①徐… Ⅲ.①楷书—书法 Ⅳ.①J292.113.3

中国版本图书馆CIP数据核字（2021）第212432号

褚遂良雁塔圣教序

徐传坤　编

出版发行	浙江古籍出版社	
	（杭州体育场路347号　电话：0571-85068292）	
网　　址	https://zjgj.zjcbcm.com	
责任编辑	潘铭明	
责任校对	安梦玥	
封面设计	墨点字帖	
责任印务	楼浩凯	
照　　排	墨点字帖	
印　　刷	湖北金港彩印有限公司	
开　　本	787mm × 1092mm　1/16	
印　　张	4.5	
字　　数	103千字	
版　　次	2022年3月第1版	
印　　次	2022年3月第1次印刷	
书　　号	ISBN 978-7-5540-2122-4	
定　　价	30.00元	

如发现印装质量问题，影响阅读，请与印刷厂联系调换。

简 介

　　褚遂良（596—658 或 659），字登善，钱塘（今浙江杭州）人，一说阳翟（今河南禹州）人，唐大臣、书法家。太宗时，历任起居郎、谏议大夫、中书令。贞观二十三年（649），受太宗遗诏辅政。高宗即位，任吏部尚书、左仆射、知政事。封河南郡公，故世称褚河南。后因反对高宗立武则天为后，被贬谪而死。

　　褚遂良为初唐四大书家之一，其书法初学史陵、欧阳询，继学虞世南，终取法"二王"，融会汉隶，自成一家。褚遂良楷书丰艳流畅，别开生面，对后世影响极大。唐代韦续《唐人书评》云："褚遂良书字里金生，行间玉润，法则温雅，美丽多方。"《旧唐书》卷八〇、《新唐书》卷一〇五皆有传。

　　《雁塔圣教序》又称《慈恩寺圣教序》，唐高宗永徽四年（653）立于长安（今陕西西安）慈恩寺，褚遂良书丹，万文韶刻字。此作内容为唐太宗李世民撰写的《大唐三藏圣教序》和唐高宗李治为太子时撰写的《大唐皇帝述三藏圣教记》，分刻于两块石碑。

　　此作为褚书晚年佳构，用笔方圆兼备，空灵率意，极富节奏感；结体疏朗萧散，风格妍媚超绝，最能代表其楷书风格。日本东京国立博物馆藏有此碑的宋代精拓本，字形清晰，细节丰富，是学习书法的上佳范本。本书即据此拓本精印出版。

一、笔法解析

1. 藏露

藏露指藏锋与露锋。藏锋指把笔锋藏入笔画内部，露锋指把笔锋显露在笔画外部。《雁塔圣教序》中的笔画以露锋起笔为主，藏锋则是因笔势往来，自然逆势而形成。

看视频

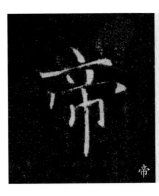

露锋
呼应
露锋

上下错位

竖画有弧度

仰势
藏锋
S形
俯势

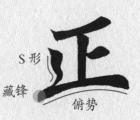

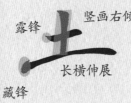
露锋
竖画右倾
长横伸展
藏锋

上下错位

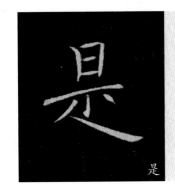

露锋
不接竖
藏锋

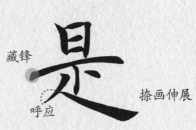
捺画伸展
呼应

2. 方圆

方圆指方笔与圆笔。方笔与圆笔是对立统一的两种笔法，往往在起、收笔和转折处分别呈现出棱角和圆弧两种形态。方笔劲挺险峻，圆笔含蓄内敛。

看视频

文

圆

靠右
长 短

圆且重
上下对正

福

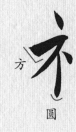

方
圆

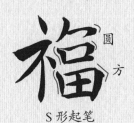

圆
方
S形起笔

翔

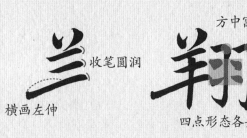

收笔圆润
横画左伸

方中寓圆
四点形态各异

敕

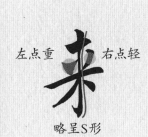

左点重 右点轻
略呈S形

高
低
圆

3. 速度

书写速度过快或过慢都会影响书写效果，太快则笔画轻浮，太慢则笔画呆板。笔画出锋时应稍快，长笔画的行笔过程应稍慢。

看视频

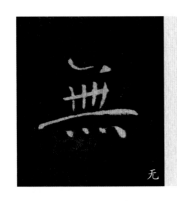

无

虚连

书写迅速

等距

上开下合

左轻右重

春

仰势

稍直

俯势

出锋迅速

由慢到快

撇捺伸展

不相接

靠上居中

流

虚连

出锋迅速

短竖轻快

减速调锋出钩

我

轻快出锋

提笔宜稳

书写迅速

斜钩流畅

4

4. 弧度

《雁塔圣教序》中的笔画大多带有弧度，横、竖直中寓曲，撇、捺弧度各异，因而显得笔画飘逸，充满动感。

看视频

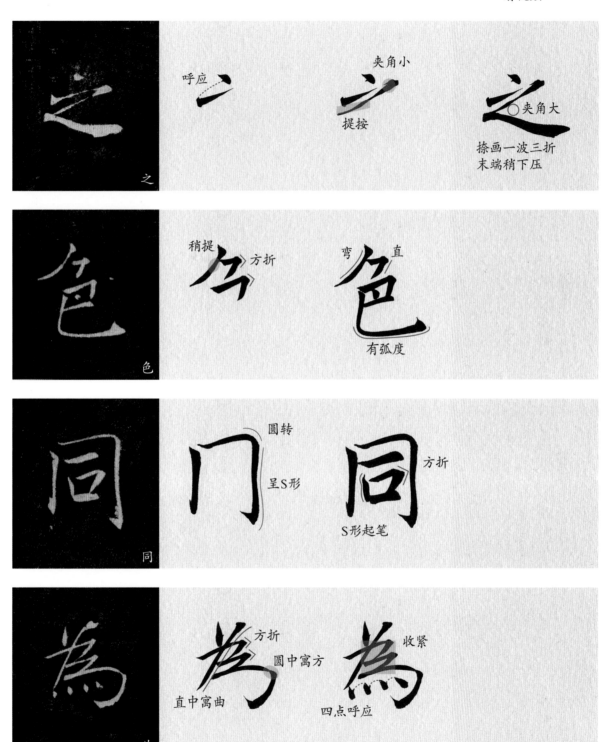

5

5. 映带

映带指字中笔画相互之间顾盼、呼应的关系。《雁塔圣教序》中笔意映带的方式包括有形和无形两种，以笔顺为基础，以笔势生动为目的。

看视频

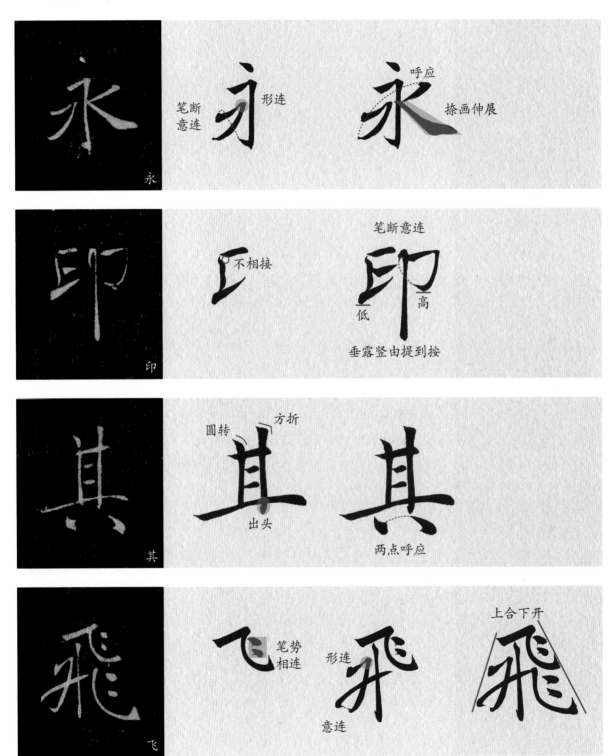

二、结构解析

1. 横竖多姿

《雁塔圣教序》中的笔画横不平、竖不直，横、竖形态多样，角度多变，姿态万千。

看视频

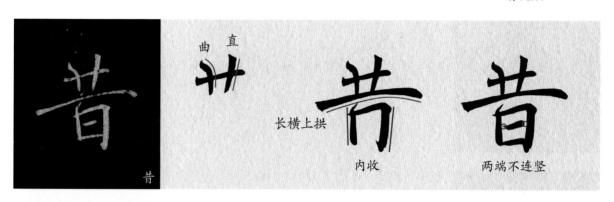

昔　曲　直　长横上拱　内收　两端不连竖

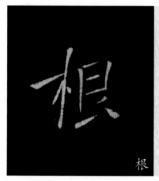

根

 上扬　右斜

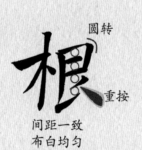 圆转　重按　间距一致　布白均匀

时

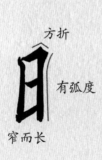 方折　有弧度　窄而长

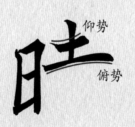 仰势　俯势

 时　点靠横画　左倾

林

 高　低　稍重　稍轻

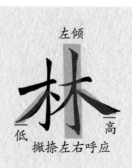 左倾　低　高　撇捺左右呼应

7

2. 开合聚散

字中笔画因角度、组合不同，形成了不同的疏密关系。

看视频

令

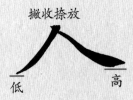

撇收捺放

低　高

令

上下对正

声

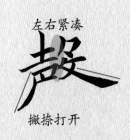

左右紧凑

撇捺打开

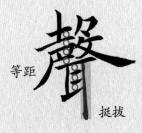

声

等距

挺拔

抱

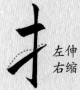

左伸
右缩

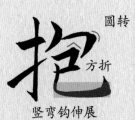

抱

圆转

方折

竖弯钩伸展

然

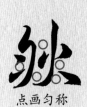

点画匀称
分布疏朗

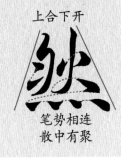

上合下开

笔势相连
散中有聚

8

3. 欹正相生

《雁塔圣教序》中的笔画、部件往往欹侧取势，通过组合，形成静中有动、似欹反正的巧妙结构。

看视频

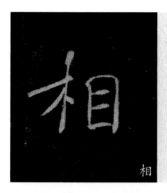

相

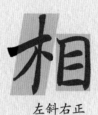

横画左伸右缩
左低右高

竖画右倾

左斜右正

射

省略横画

撇画收敛

左正右斜
左密右疏

寻

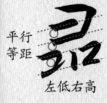

平行
等距

左低右高

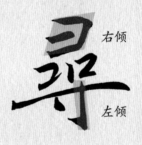

右倾

左倾

翮

稍收敛
不出钩

上下错位

4. 右下稳定

《雁塔圣教序》中的字笔画飘逸，结构多有欹侧，为稳定重心，往往把字中右下部的笔画写重，使全字实现平衡。

看视频

非主笔
勿写长

先直后弯

捺画厚重
稳定字势

竖画直中寓曲

短横分布均匀

右点靠下
稳定重心

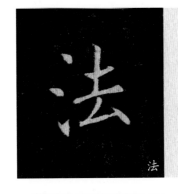

呈弧形

上仰下俯

稳定重心

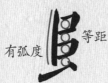

有弧度　等距

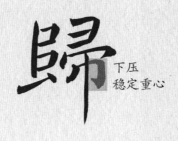

下压
稳定重心

5. 向背俯仰

一字之中如有多个纵向笔画，则多有向背之势；如有多个横向笔画，则多有俯仰之势。向背、俯仰的形态是对笔画平行关系的变化，体现了韵律和动感。

看视频

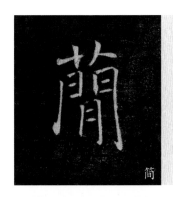

简

高
低
上开下合

基本等高

外框相背

居中

拔

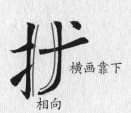

相向
横画靠下

留白
捺画伸展

盖

长且细
粗且短

上仰
形扁
下俯

言

俯仰变化

6. 增减替换

历代碑帖中增减、替换某些笔画的字形，大多被视作异体，在书法中不作为错字。我们在创作时不能随意增减、替换字中笔画，每个字形要有明确的出处作为依据。

看视频

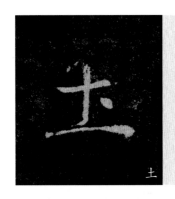

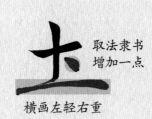

取法隶书
增加一点

横画左轻右重

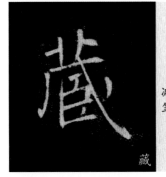

减省
笔画

居中

○减省笔画

斜钩伸展

以牵丝代替笔画

以点代替下部笔画
上合下开

写扁

上下错位

上下结构
字形窄长

三、章法与创作解析

唐贞观后期，随着由隋入唐的老一辈书家相继离世，新一代书家推出了唐楷的新面貌。褚遂良楷书是这一时期唐楷的代表，成为盛唐书风的先导。褚氏书法立足于初唐欧、虞等前辈的书风，兼收齐、周以来碑刻、写经的一些特点，以"二王"书风加以润色，并强化隶意，最终形成了严整而富于变化、刚健婀娜的新风格，与初唐书风拉开了距离。后来书家如薛稷、敬客、颜真卿等多从其笔法、结构中吸取养分，褚书也成为这些书家书风的形式源头。

《雁塔圣教序》为褚遂良晚年书法杰构，标志着唐代楷书新风格的形成，对后世影响极大。其用笔瘦劲、灵活，极具变化，整体充满了空灵、内秀之气。学习此碑不仅能让我们充分领略晋唐笔法的精妙，更能提高我们对楷书节奏与格调的认识。

在以此碑风格创作作品时，首先要准确把握其主要风格特点。

一是以行入楷。褚体楷书与之前诸家的楷书相比，笔画间的牵丝连带更为明显，使偏于静态的楷书生动活泼、动感十足。如书者后面创作的七言绝句条幅中的"独""渡"等字。

二是平画宽结。褚体楷书线条纤细，结构疏朗，字内留白较多，一反欧体的紧结，使字形更加舒展、飘逸。如作品中的"潮""急"等字。

三是轻重对比。这一点可以从三个维度理解。其一，是单个笔画内的轻重变化。褚体楷书虽然线条瘦劲，但不乏变化：如长横两头重、中间轻；斜钩行笔中提按相间，有起有伏；短横、短竖也在曲直、向背中体现出轻重变化。这些灵活的用笔、丰富的提按增加了笔画的形态变化和节奏变化。作品中的"幽""黄"等字即体现了这一点。其二，单字中的轻重变化。一字之中有轻有重，相互映衬，丰富了视觉上的感受。如"深"左重右轻，"人"左轻右重。其三，篇章中的轻重变化。笔画少的字一般写得稍重，笔画多的字一般线条更为轻细，以在整体上取得均衡。如作品中的"带""雨"等字。这一手法在别的楷书，乃至其他书体中也有体现。

《雁塔圣教序》的章法以均匀为主，字距、行距相近。这种结构舒展、间距均匀的章法，使作品整体从容、大气，浑然一体。在创作作品时，正文要注意遵循这个章法特

我皇福臻同二仪之固伏见御

製眾經論序照古騰今理合金

石之聲文抱風雲

古临褚河南雁塔聖教序 辛丑秋月傅鑫于青岛

徐传坤选临《雁塔圣教序》

点。与之相匹配的落款，以工整、秀美的行书为首选。

读帖、临帖是研究范本用笔、结体及章法的重要过程。通过读帖、临帖把范本特点变成自己的东西，才能在创作中游刃有余。读帖、临帖切忌表面化、简单化，只有细读、精读范本，反复地揣摩学习，才有可能看到不易被发现的规律，掌握难度较高的技巧，这时才算是真正走进了范本的世界。临摹字帖，宜先读后写，先单字，后局部，再通临，要善于发现和捕捉笔法、结构、章法、墨法中最精彩的细节。这一过程是认识—升华—再认识—再升华的过程。诚如前辈所言，临帖是一辈子的功课。

书法创作是一种表达，通过笔墨、线条等手段创造出一件完整的作品，并传递出一定的审美信息及情感意味。技巧的训练固然重要，而作品的形式感也会影响作品的完整程度和表达效果。创作者需要不断提升自己的审美修养，从古今优秀作品中学习创作的内容和形式，提高创作能力，进而逐步形成属于自己的创作风格。

徐传坤　楷书条幅　韦应物《滁州西涧》

大唐三藏聖教序 太宗文皇帝製

蓋聞二儀有象，顯覆載以含生；四時無形，潛寒暑以化物。是以窺天鑒地，庸愚皆識其端；明陰洞陽，賢哲罕窮其數。然而天地苞乎陰陽而易識者，以其有象也；陰陽處乎天地而難窮者，以其無形也。故知象顯可徵，雖愚不惑；形潛莫覩，在智猶迷。況乎佛道崇虛，乘幽控寂，弘濟萬品，典御十方，舉威靈而無上，抑神力而無下。大之則彌於宇宙，細之則攝於毫釐。無滅無生，歷千劫而不古；若隱若顯，運百福而長今。妙道凝玄，遵之莫知其際；法流湛寂，挹之莫測其源。故知蠢蠢凡愚，區區庸鄙，投其旨趣，能無疑惑者哉！

然則大教之興，基乎西土，騰漢庭而皎夢，照東域而流慈。昔者分形分跡之時，言未馳而成化；當常現常之世，民仰德而知遵。及乎晦影歸真，遷儀越世，金容掩色，不鏡三千之光；麗象開圖，空端四八之相。於是微言廣被，拯含類於三塗；遺訓遐宣，導群生於十地。然而真教難仰，莫能一其旨歸，曲學易遵，邪正於焉紛糾。所以空有之論，或習俗而是非；大小之乘，乍沿時而隆替。

有玄奘法師者，法門之領袖也。幼懷貞敏，早悟三空之心；長契神情，先苞四忍之行。松風水月，未足比其清華；仙露明珠，詎能方其朗潤。故以智通無累，神測未形，超六塵而迥出，隻千古而無對。凝心內境，悲正法之陵遲；棲慮玄門，慨深文之訛謬。思欲分條析理，廣彼前聞，截偽續真，開茲後學。是以翹心淨土，往遊西域，乘危遠邁，杖策孤征。積雪晨飛，途間失地；驚砂夕起，空外迷天。萬里山川，撥煙霞而進影；百重寒暑，躡霜雨而前蹤。誠重勞輕，求深願達，周遊西宇，十有七年。窮歷道邦，詢求正教，雙林八水，味道餐風，鹿苑鷲峰，瞻奇仰異。承至言於先聖，受真教於上賢，探賾妙門，精窮奧業。一乘五律之道，馳驟於心田；八藏三篋之文，波濤於口海。

爰自所歷之國，總將三藏要文，凡六百五十七部，譯布中夏，宣揚勝業。引慈雲於西極，注法雨於東垂。聖教缺而復全，蒼生罪而還福。濕火宅之乾燄，共拔迷途；朗愛水之昏波，同臻彼岸。是知惡因業墜，善以緣昇，昇墜之端，惟人所託。譬夫桂生高嶺，雲露方得泫其花；蓮出淥波，飛塵不能污其葉。非蓮性自潔而桂質本貞，良由所附者高，則微物不能累；所憑者淨，則濁類不能沾。夫以卉木無知，猶資善而成善，況乎人倫有識，不緣慶而求慶。方冀茲經流施，將日月而無窮；斯福遐敷，與乾坤而永大。

永徽四年歲次癸丑十月己卯朔十五日癸已建
中書令臣褚遂良書

大唐皇帝述三藏聖教序記

夫顯揚正教，非智無以廣其文；崇闡微言，非賢莫能定其旨。蓋真如聖教者，諸法之玄宗，眾經之軌躅也。綜括宏遠，奧旨遐深，極空有之精微，體生滅之機要。詞茂道曠，尋之者不究其源；文顯義幽，履之者莫測其際。故知聖慈所被，業無善而不臻；妙化所敷，緣無惡而不翦。開法網之綱紀，弘六度之正教，拯群有之塗炭，啟三藏之秘扃。是以名無翼而長飛，道無根而永固。道名流慶，歷遂古而鎮常；赴感應身，經塵劫而不朽。晨鐘夕梵，交二音於鷲峰；慧日法流，轉雙輪於鹿苑。排空寶蓋，接翔雲而共飛；莊野春林，與天花而合彩。伏惟

皇帝陛下，上玄資福，垂拱而治八荒，德被黔黎，斂衽而朝萬國。恩加朽骨，石室歸貝葉之文；澤及昆蟲，金匱流梵說之偈。遂使阿耨達水，通神甸之八川；耆闍崛山，接嵩華之翠嶺。竊以法性凝寂，靡歸心而不通；智地玄奧，感懇誠而遂顯。豈謂重昏之夜，燭慧炬之光；火宅之朝，降法雨之澤。於是百川異流，同會於海；萬區分義，總成乎實。豈與湯武校其優劣，堯舜比其聖德者哉。玄奘法師者，夙懷聰令，立志夷簡，神清齠齔之年，體拔浮華之世。凝情定室，匿跡幽巖，栖息三禪，巡遊十地。超六塵之境，獨步迦維，會一乘之旨，隨機化物。以中華之無質，尋印度之真文，遠涉恒河，終期滿字，頻登雪嶺，更獲半珠，問道往還，十有七載，備通釋典，利物為心。以貞觀十九年二月六日奉

勅於弘福寺翻譯聖教要文凡六百五十七部。引大海之法流，洗塵勞而不竭；傳智燈之長焰，皎幽闇而恆明。自非久植勝緣，何以顯揚斯旨。所謂法相常住，齊三光之明；我皇福臻，同二儀之固。伏見

御製眾經論序，照古騰今，理含金石之聲，文抱風雲之潤。治輒以輕塵足岳，墜露添流，略舉大綱，以為斯記。

皇帝在春宮日製此文

尚書右僕射上柱國河南郡開國公臣褚遂良書

永徽四年歲次癸丑十二月戊寅朔十日丁亥建

萬文韶刻字

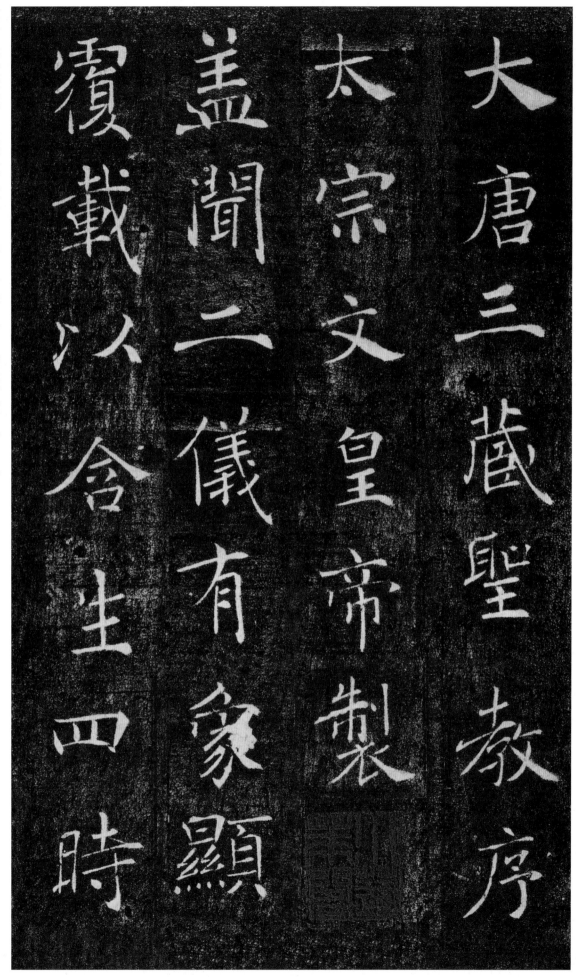

大唐三藏聖教序
太宗文皇帝製
蓋聞二儀有象顯
覆載以含生四時

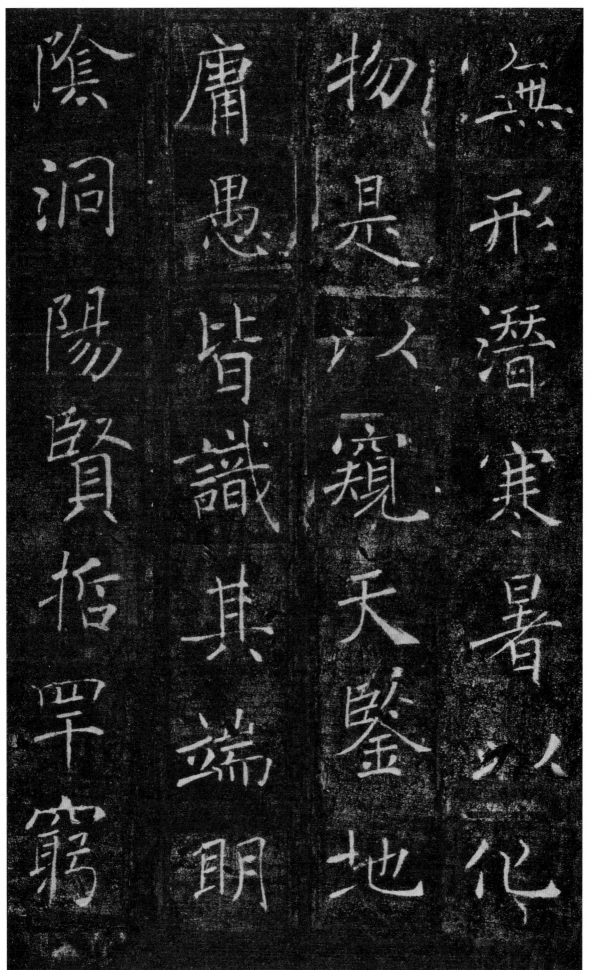

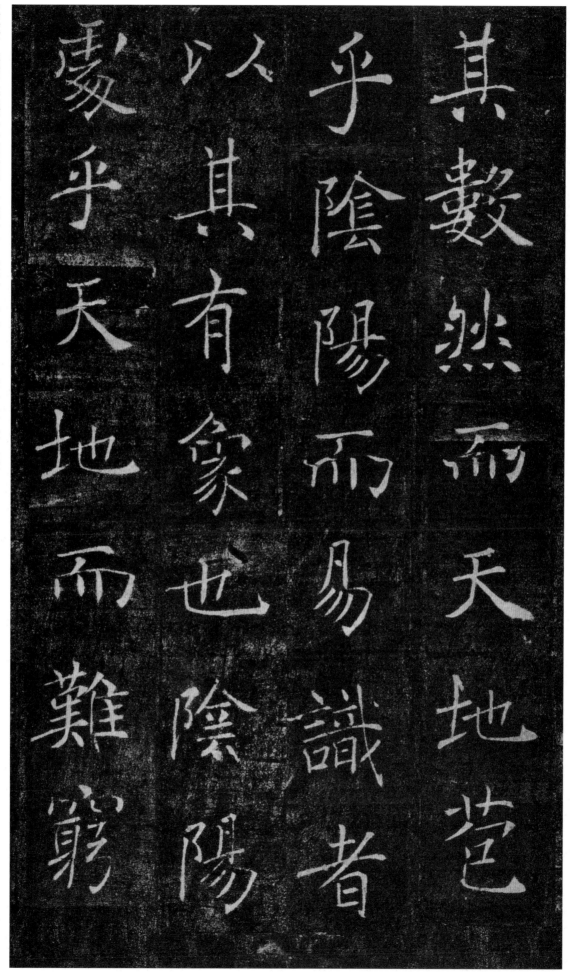

其数。然而天地苞乎阴阳而易识者。以其有象也。阴阳处乎天地而难穷

其觳然而天地苞

乎陰陽而易識者

以其有象也

爱乎天地而難窮

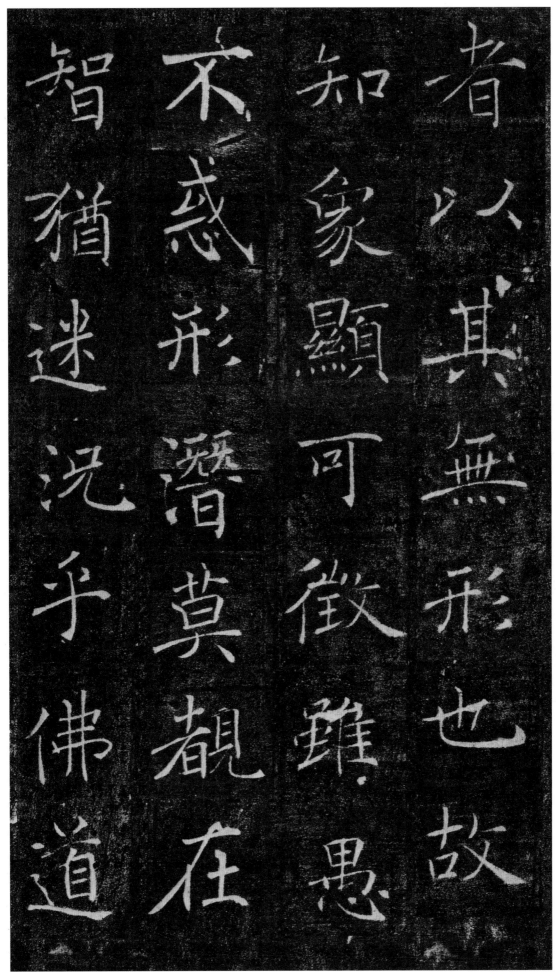

者。以其无形也。故知象显可征。虽愚不惑。形潜莫睹。在智犹迷。况乎佛道

者以其無形
也故

知象顯可徵雖
愚

不惑形潛莫覩
在

智猶迷況乎佛
道

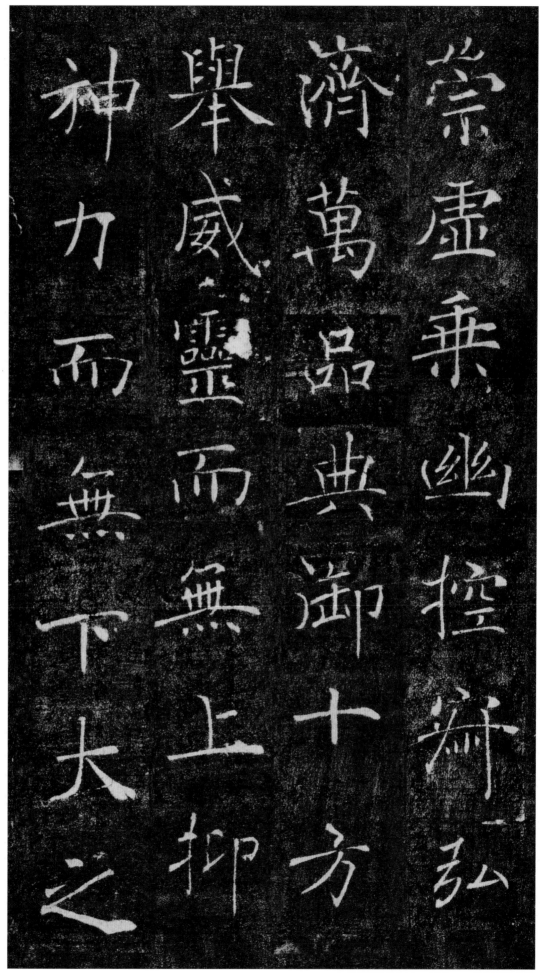

崇虚。乘幽控寂。弘济万品。典御十方。举威灵而无上。抑神力而无下。大之

则弥於宇宙細之

则攝於豪釐無滅

無生歷千劫而不

古若隱若顯運百

福而长今。妙道凝玄。遵之莫知其际。法流湛寂。把之莫测其源。故知蠢蠢

福而長今妙道凝

玄遵之莫知其際

法流湛寂把之莫

測其源故知蠢蠢

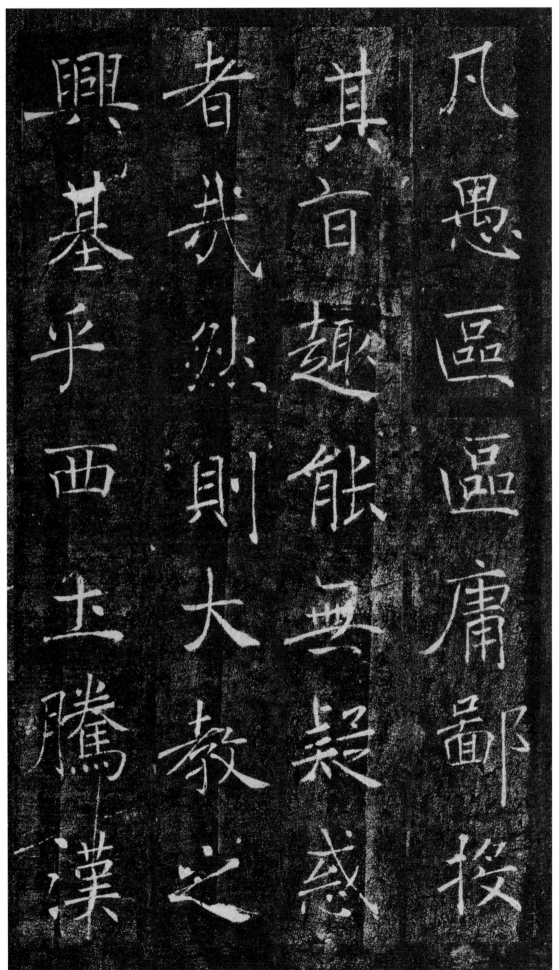

凡愚。区区庸鄙。投其旨趣。能无疑惑者哉。然则大教之兴。基乎西土。腾汉

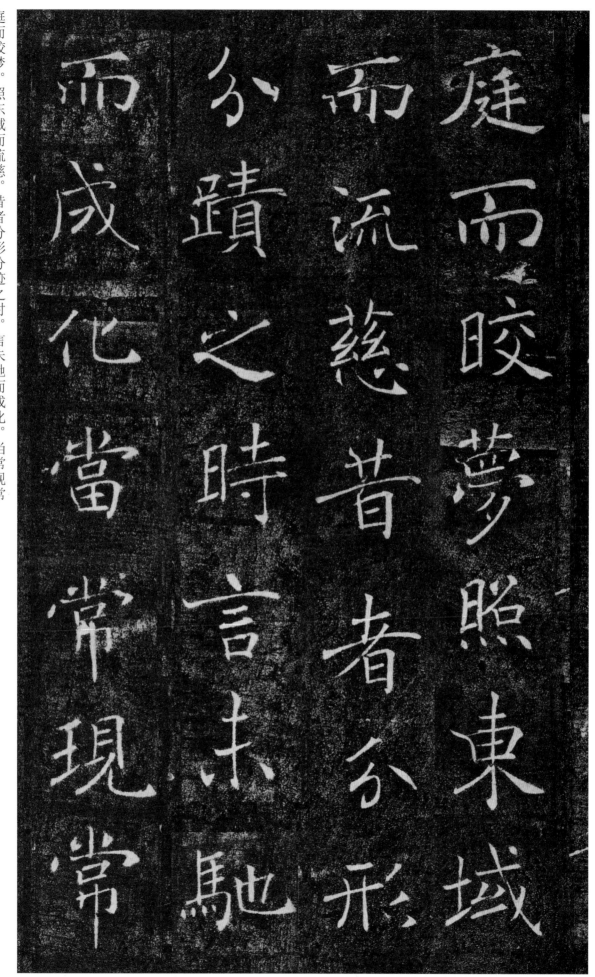

庭而皎梦。照东域而流慈。昔者分形分迹之时。言未驰而成化。当常现常

25

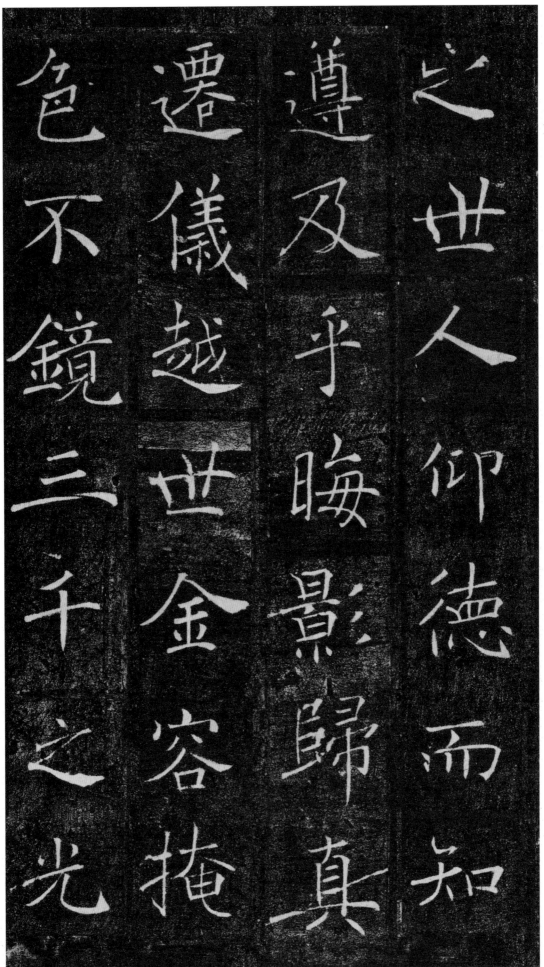

之世。人仰德而知遵。及乎晦影归真。迁仪越世。金容掩色。不镜三千之光。

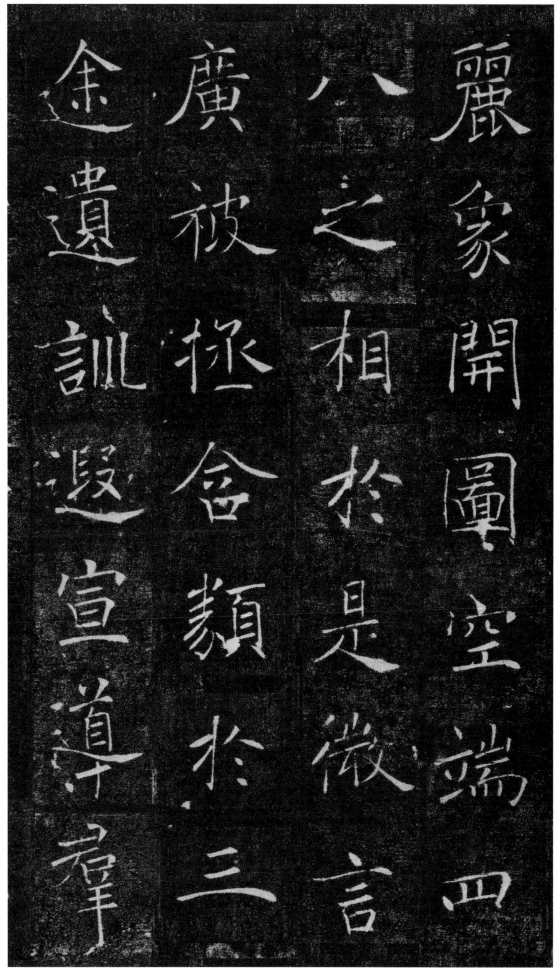

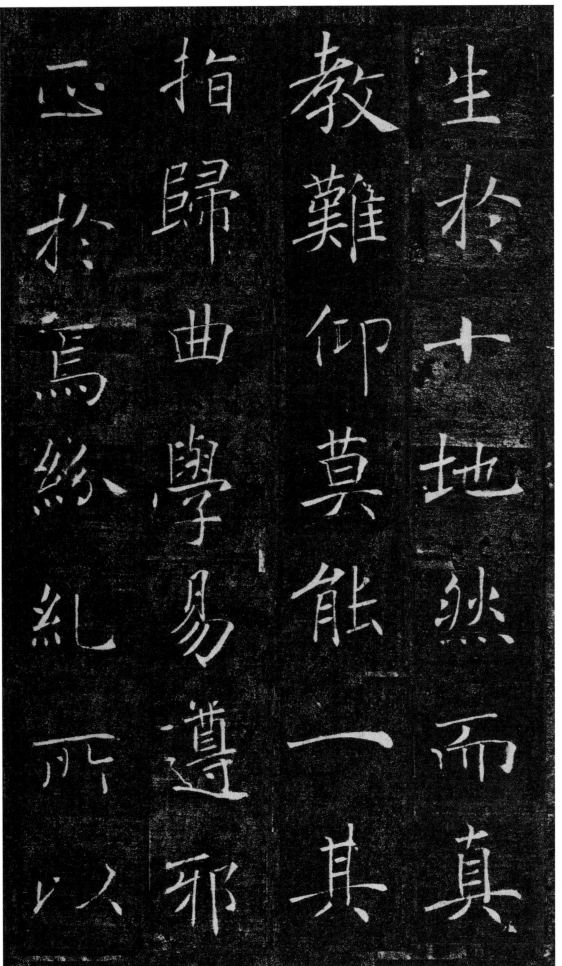

生於十地然而真教難仰莫能一其指歸曲學易遵邪正於焉紛糺所以

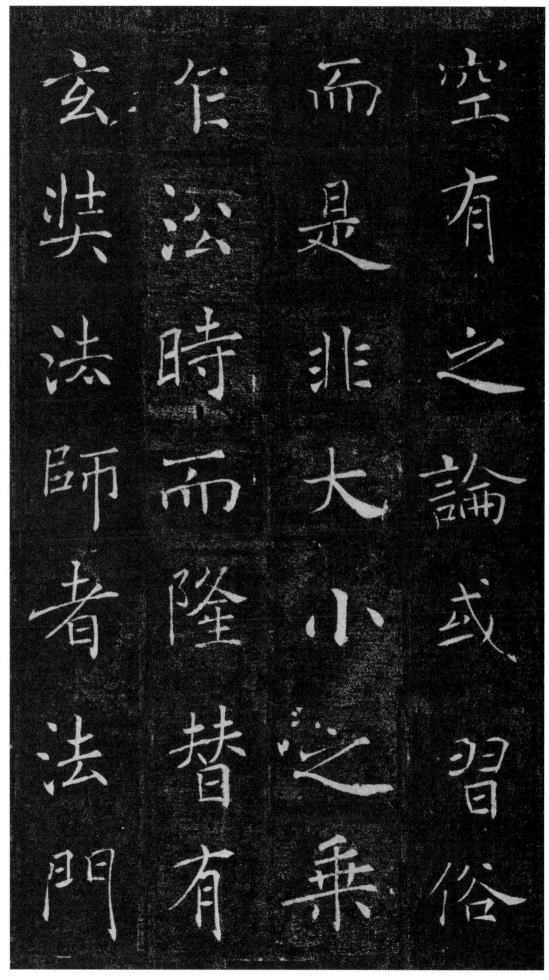

空有之論或習俗 / 而是非大小之乗 / 乍滋時而隆替有 / 玄奘法師者法門

空有之論。或習俗而是非。大小之乘。乍沿时而隆替。有玄奘法师者。法门

29

忍長敏之
之契早領
行神悟袖
松情三也
風先空幼
水苞之懷
月四心貞

未足比其清华。仙露明珠。讵能方其朗润。故以智通无累。神测未形。超六

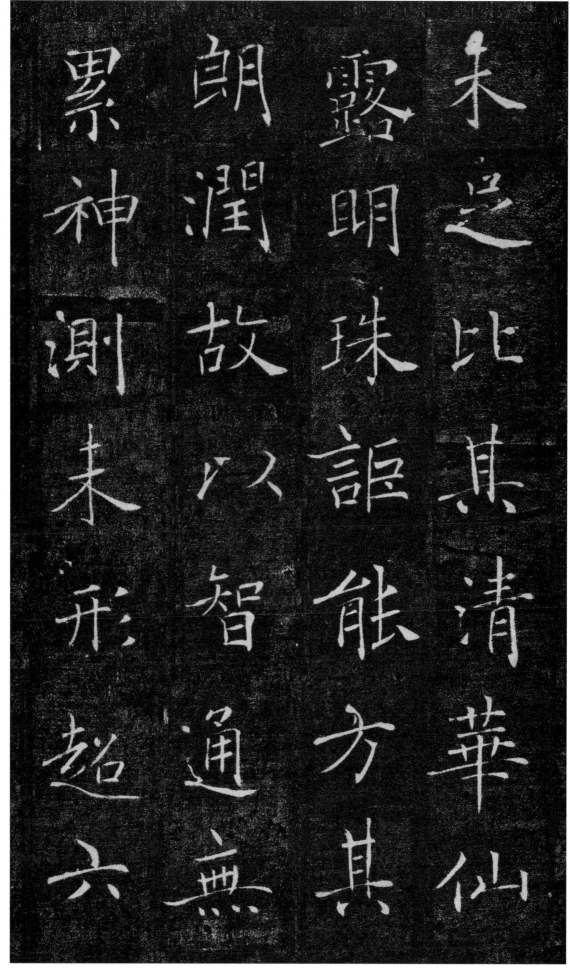

未芝比其清華仙
露明珠讵能方其
朗潤故以智通无
累神測未形超六

31

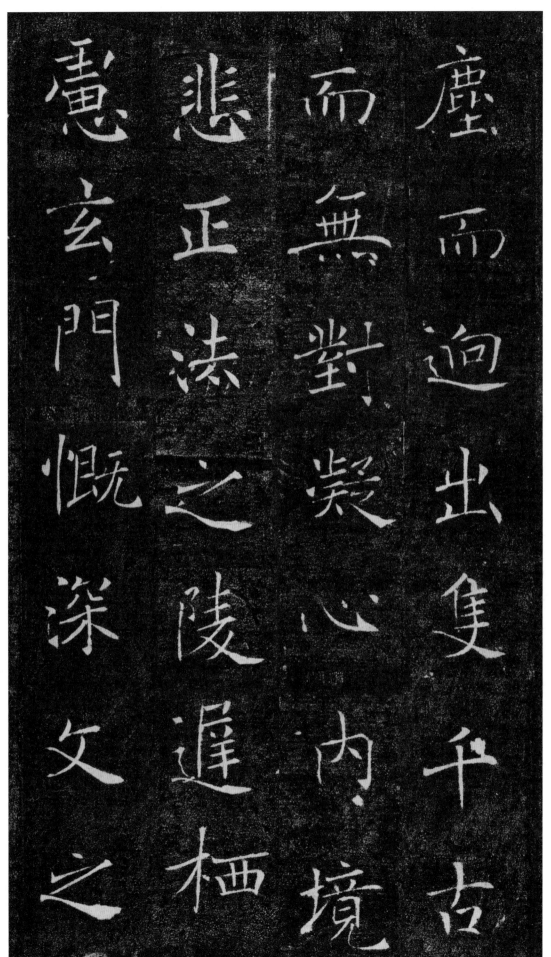

尘而迥出隻千古
而無對凝心内境
悲正法之陵遲栖
慮玄門慨深文之

讹谬。思欲分条析理。广彼前闻。截伪续真。开兹后学。是以翘心净土。往游

以翘心净土往遊

續真開兹後學是

理廣彼前聞截偽

訛謬思欲分條析

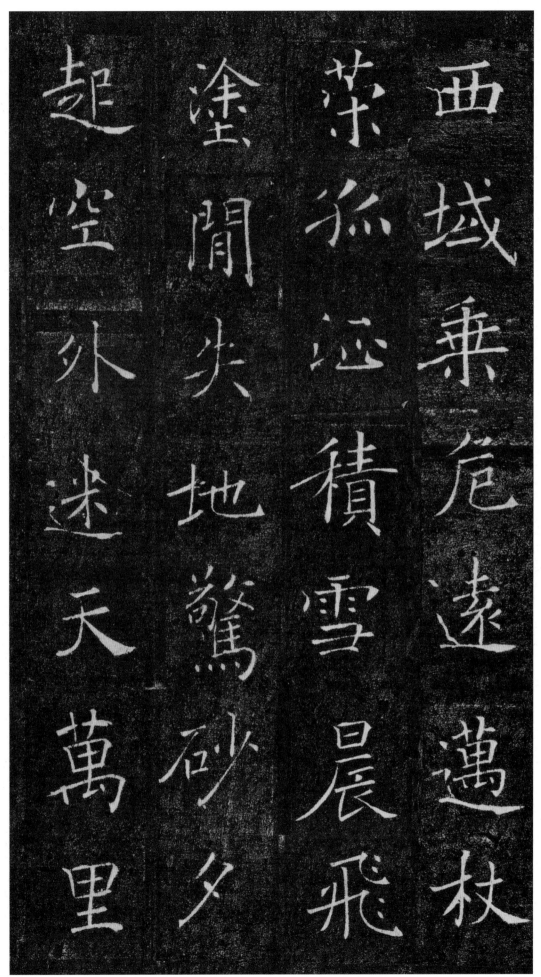

西域。乘危远迈。杖策孤征。积雪晨飞。途间失地。惊砂夕起。空外迷天。万里

34

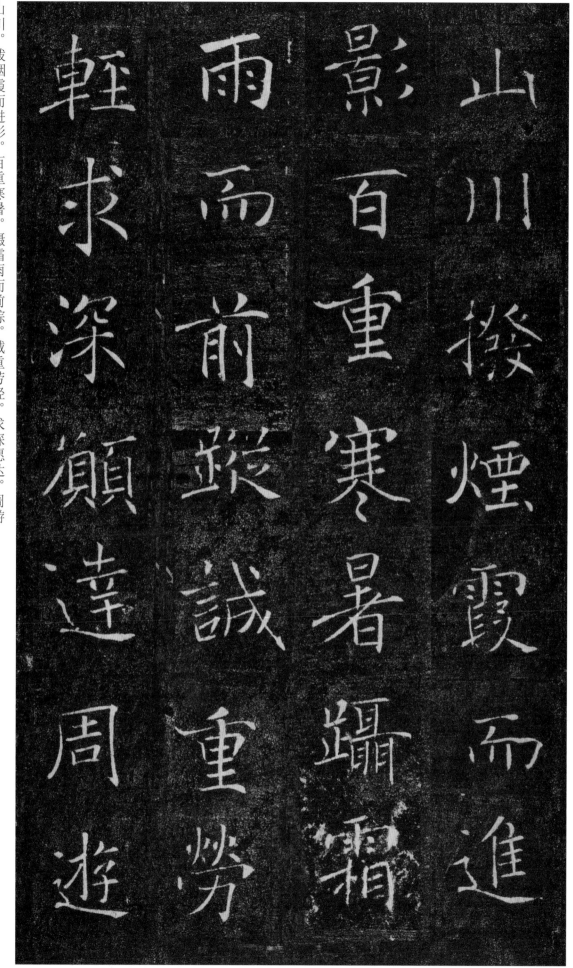

山川撥煙霞而進

影百重寒暑蹑霜

雨而前蹑誠重勞

輕求深顛達周遊

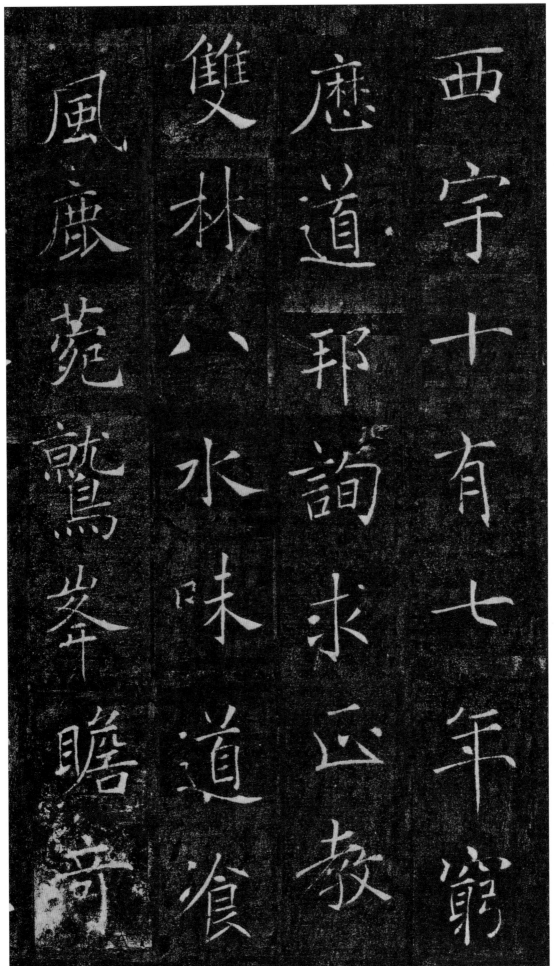

西宇。十有七年。穷历道邦。询求正教。双林八水。味道餐风。鹿苑鹫峰。瞻奇

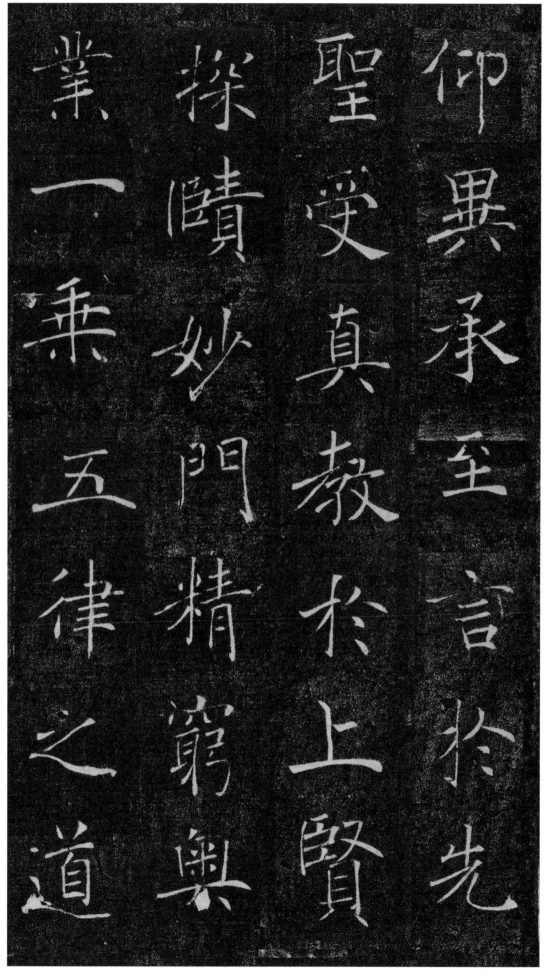

仰异。承至言于先圣。受真教于上贤。探赜妙门。精穷奥业。一乘五律之道。

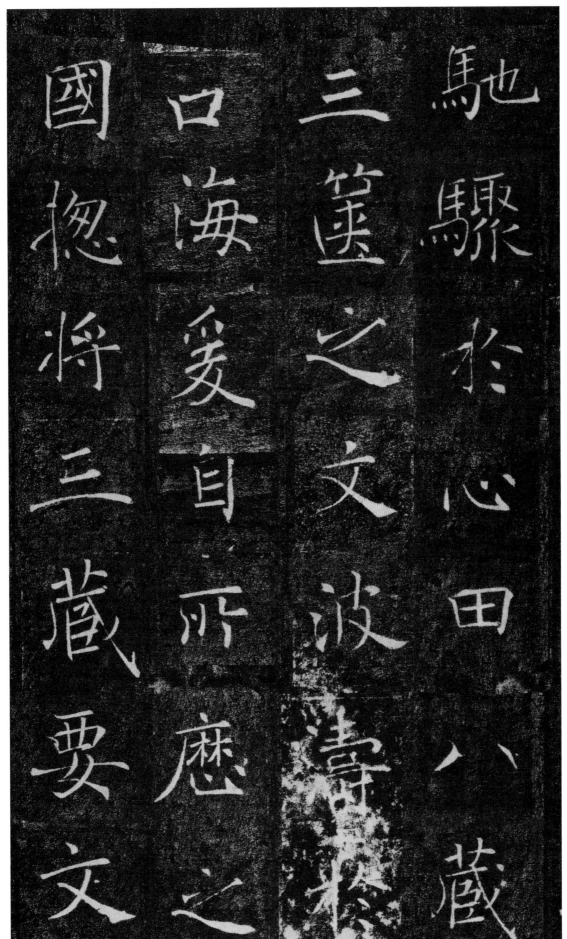

驰骤于心田。八藏三箧之文。波涛于口海。爰自所历之国。总将三藏要文。

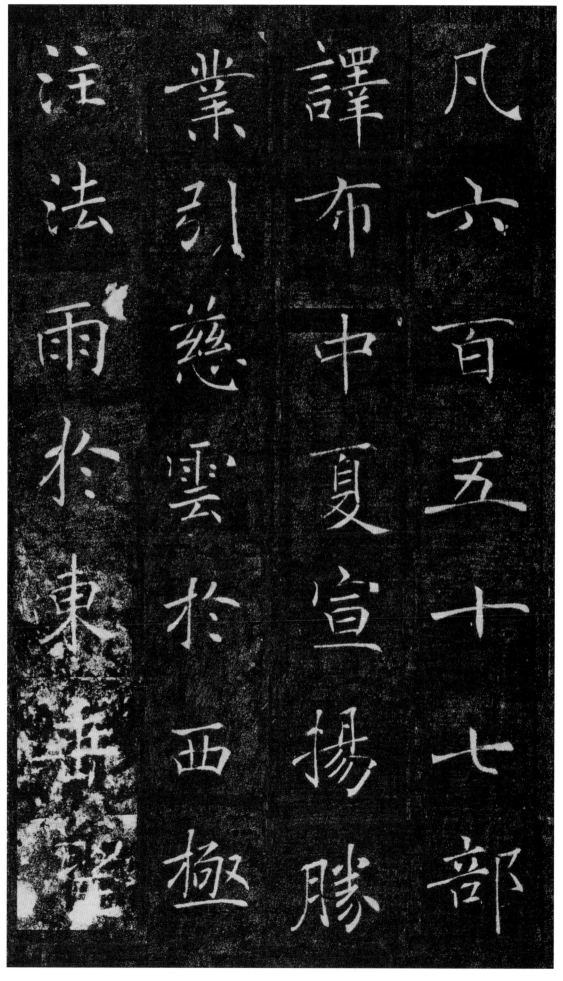

凡六百五十七部。译布中夏。宣扬胜业。引慈云于西极。注法雨于东垂。圣

凡六百五十七部譯布中夏宣揚勝業引慈雲於西極注法雨於東垂

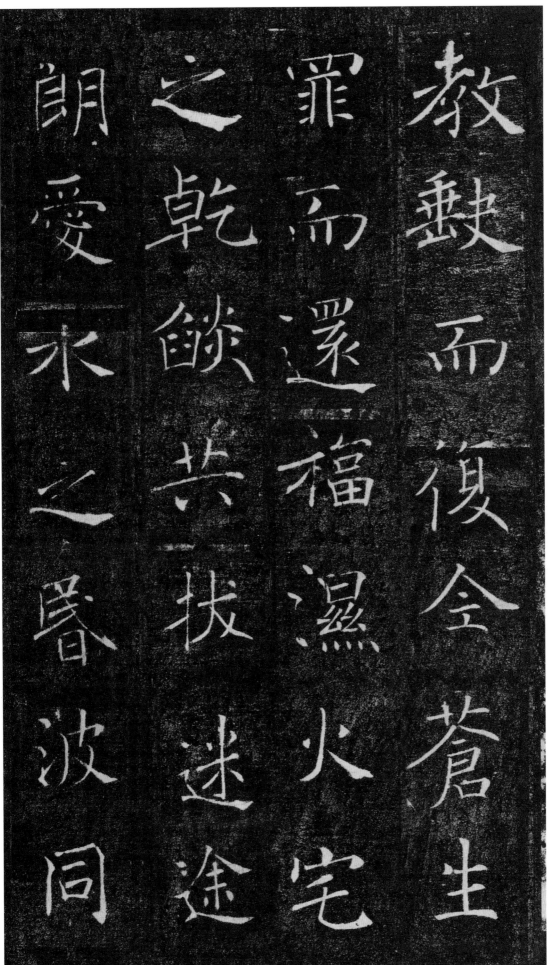

教缺而復全蒼生
罪而還福濕火宅
之乾餘共拔迷途
朗愛水之昏波同

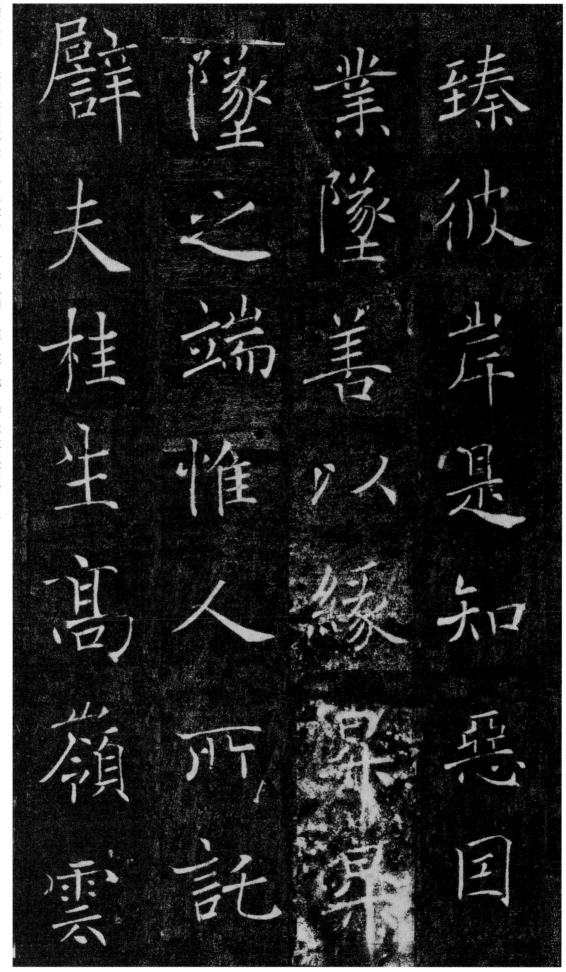

臻彼岸。是知恶因业坠。善以缘升。升坠之端。惟人所托。譬夫桂生高岭。云

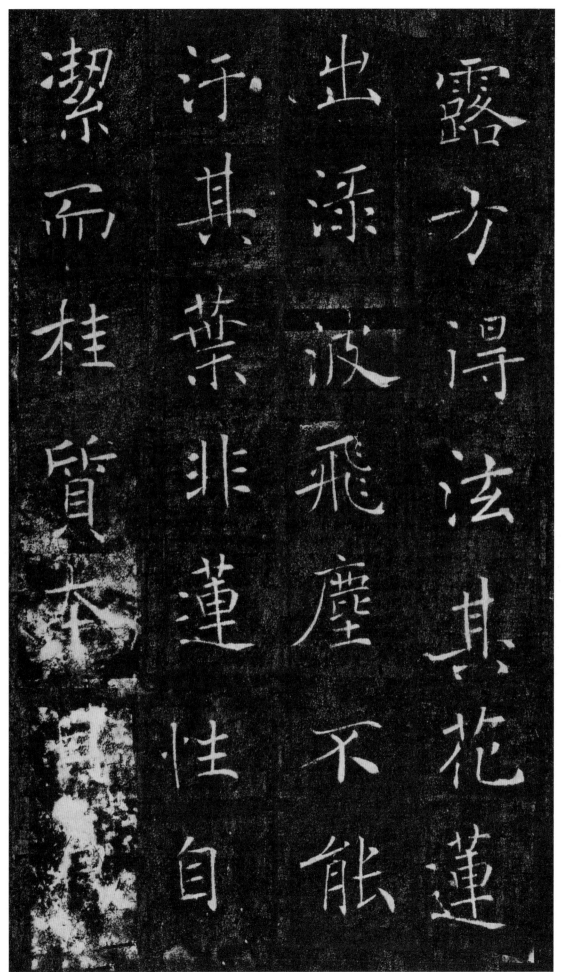

露方得泫其花。莲出渌波。飞尘不能污其叶。非莲性自洁而桂质本贞。良

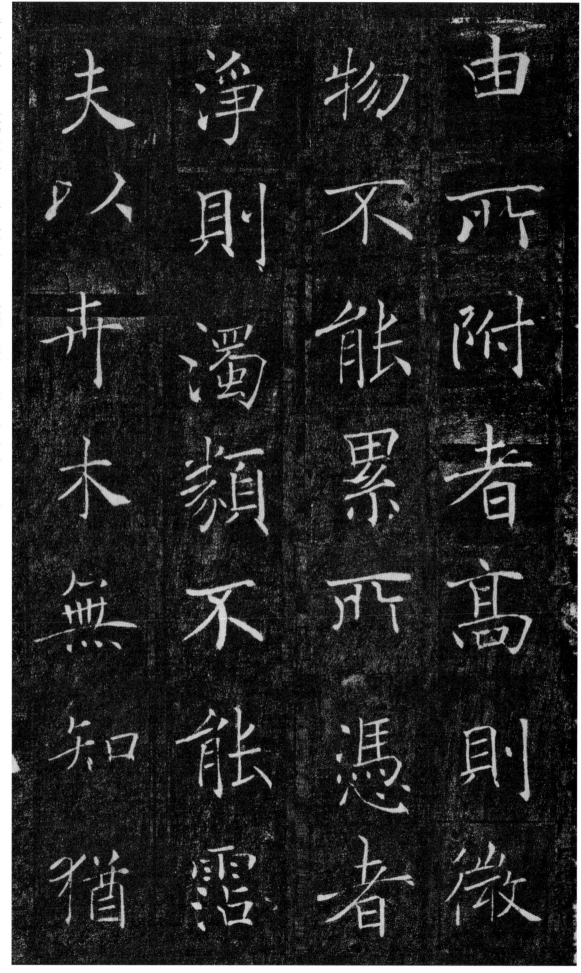

由所附者高則微
物不能累所憑者
淨則濁類不能沾
夫以卉木無知猶

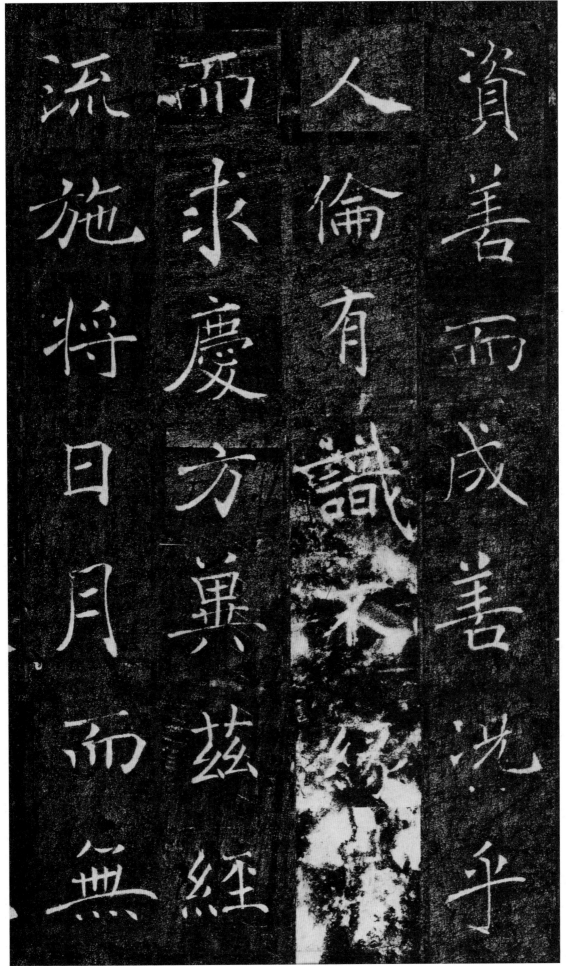

資而成善乎

人倫有識不緣

而求慶方冀兹經

流施將日月而無

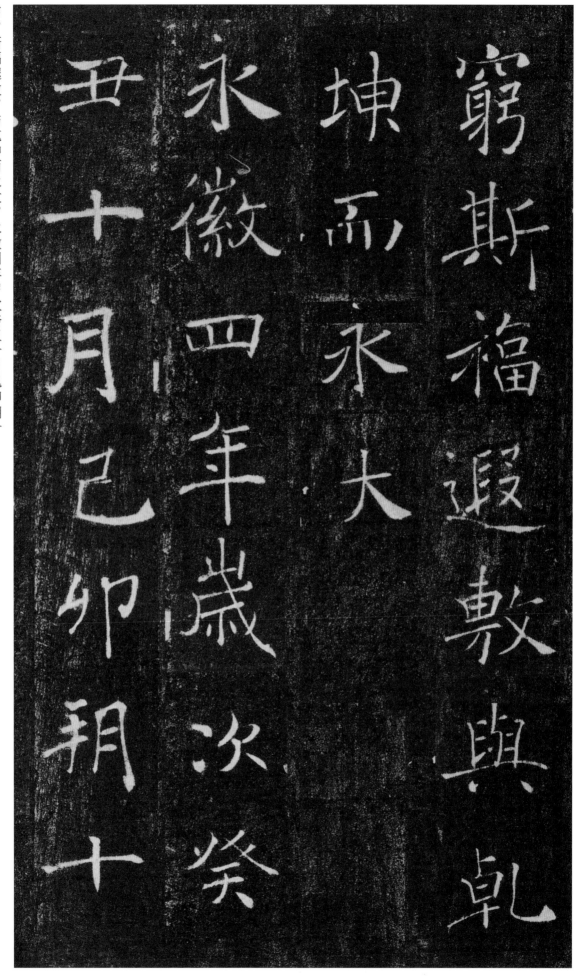

窮。斯福遐敷。与乾坤而永大。永徽四年岁次癸丑十月己卯朔十

窮斯福遐敷與乾
坤而永大
永徽四年歲次癸
丑十月己卯朔十

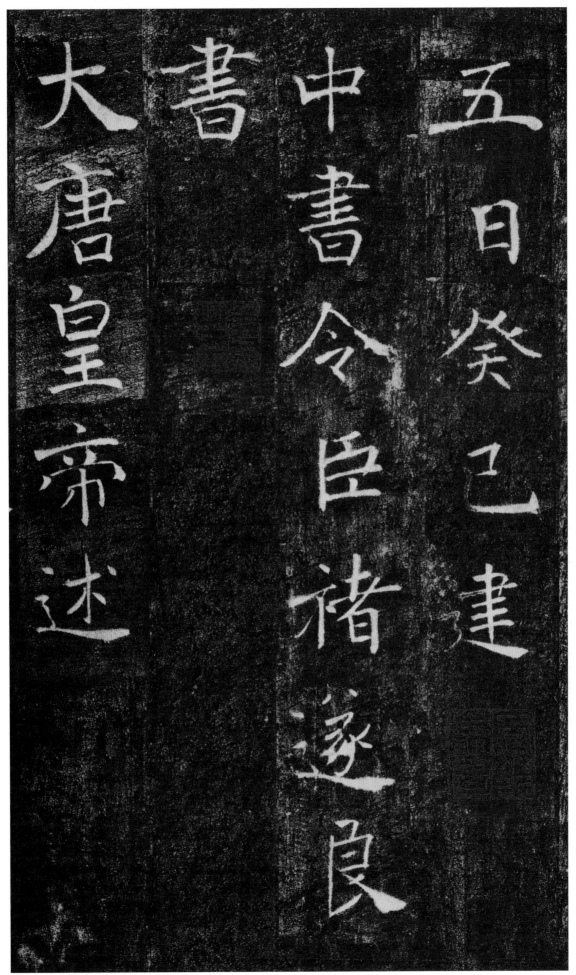

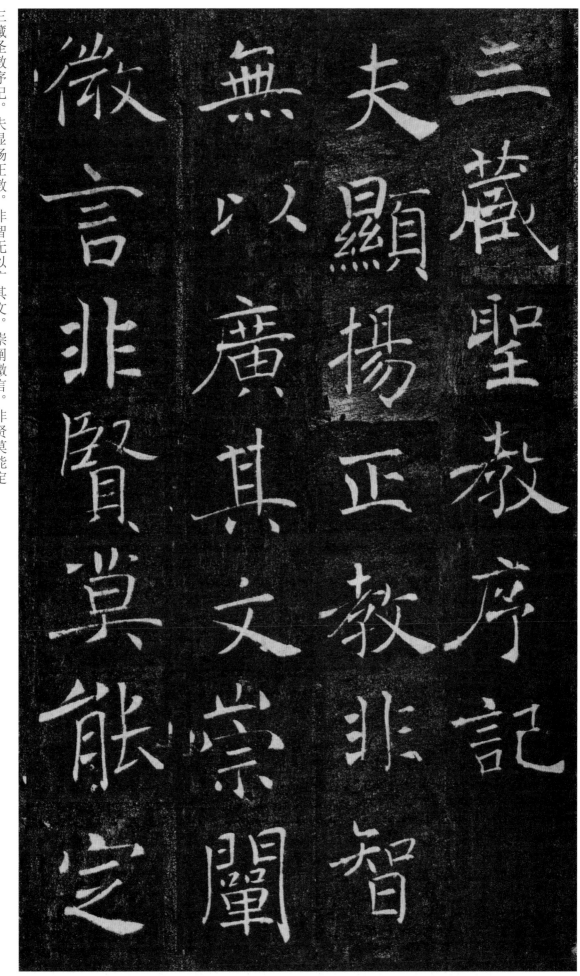

三藏圣教序记。夫显扬正教。非智无以广其文。崇阐微言。非贤莫能定

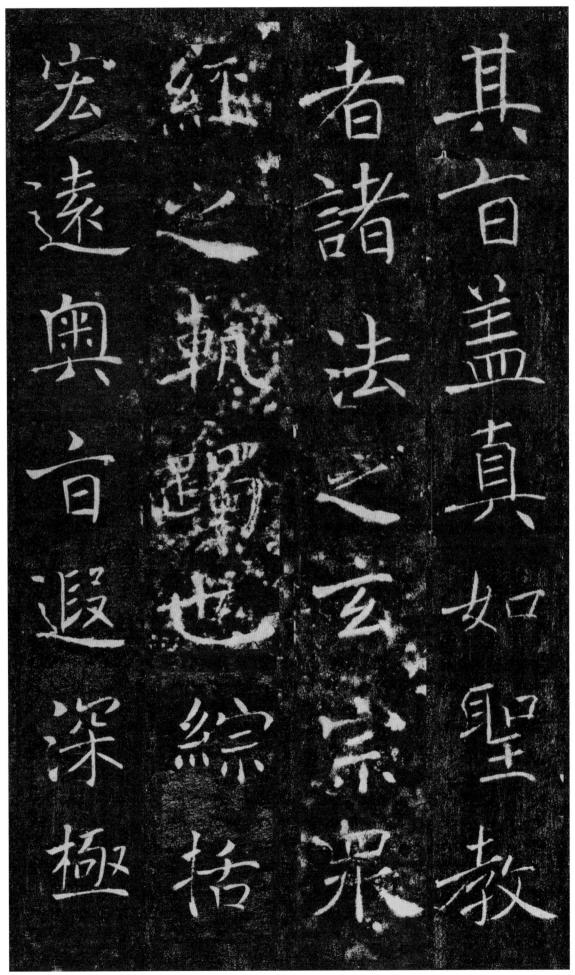

其旨盖真如聖教者諸法之玄宗眾綜括宏遠旨遐深極

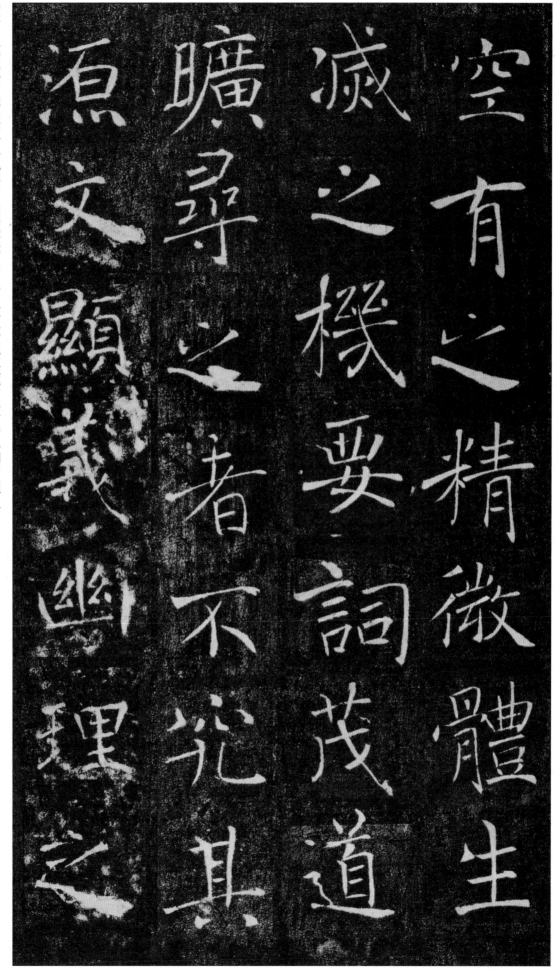

空有之精微體生

滅之機要詞茂道

瞻尋之者不究其

源文顯義幽理之

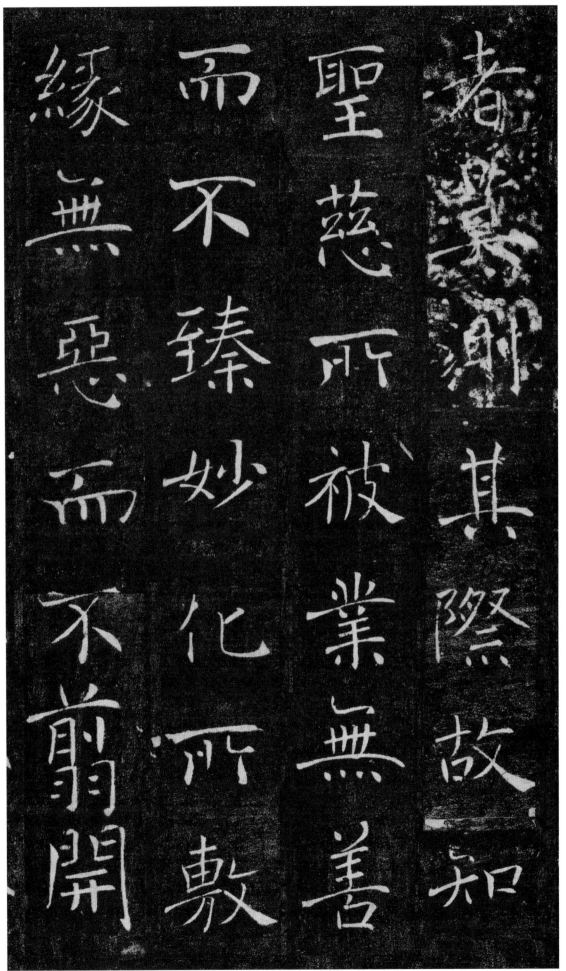

者莫测其际。故知圣慈所被。业无善而不臻。妙化所敷。缘无恶而不翦。开

50

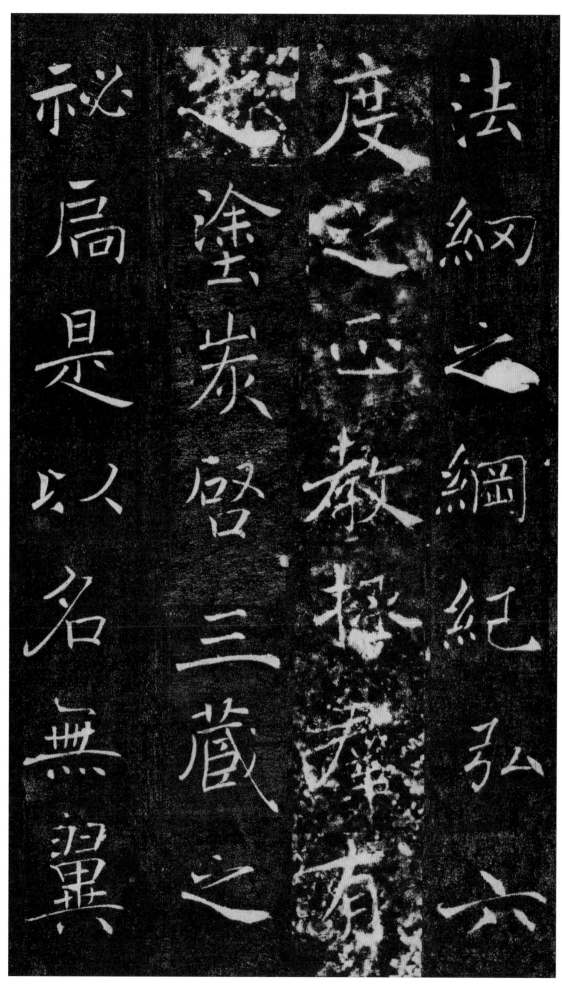

法网之纲纪。弘六度之正教。拯群有之涂炭。启三藏之秘扃。是以名无翼

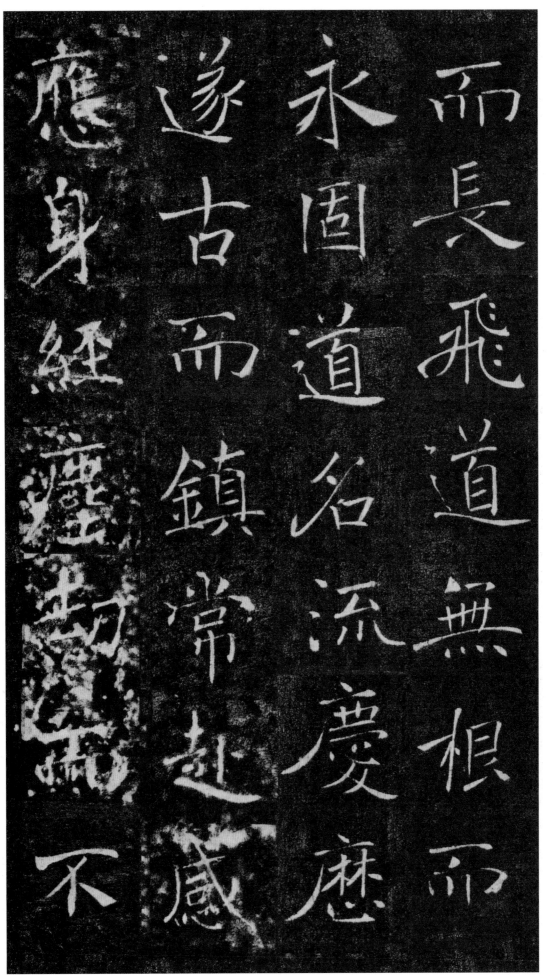

而长飞。道无根而永固。道名流庆。历遂古而镇常。赴感应身。经尘劫而不

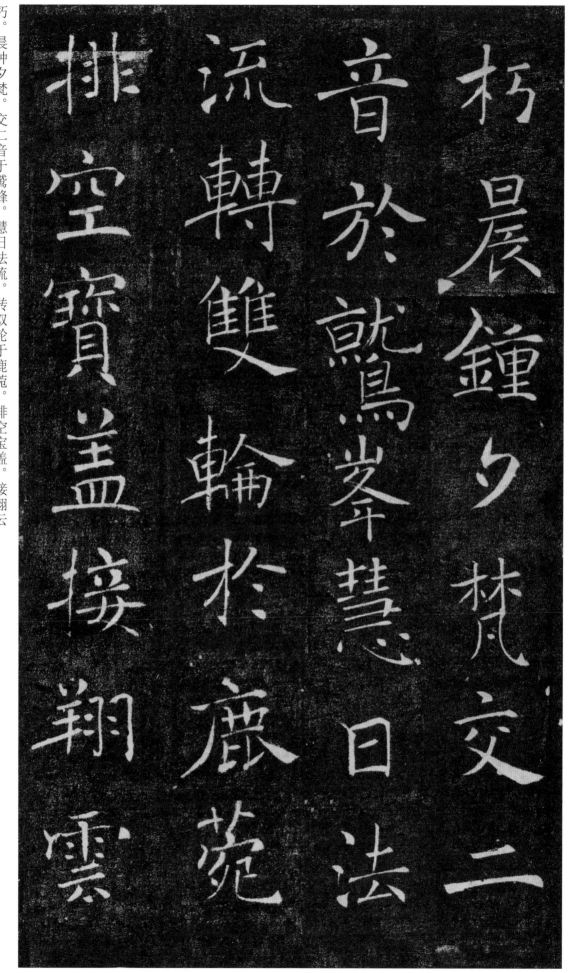

朽。晨钟夕梵。交二音于鹫峰。慧日法流。转双轮于鹿菀。排空宝盖。接翔云

朽晨鍾夕梵交二

音於就鷲峯慧日法

流轉雙輪於鹿菀

排空寶蓋接翔雲

而共飞。庄野春林。与天花而合彩。伏惟皇帝陛下。

而共飛莊野春林與天花雨合彩伏惟皇帝陛下

54

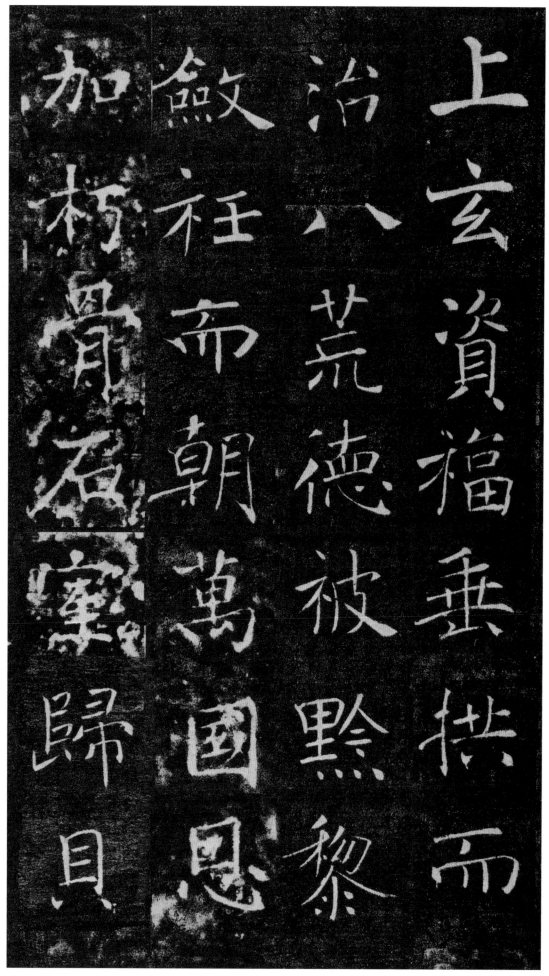

上玄资福。垂拱而治八荒。德被黔黎。敛衽而朝万国。恩加朽骨。石室归贝

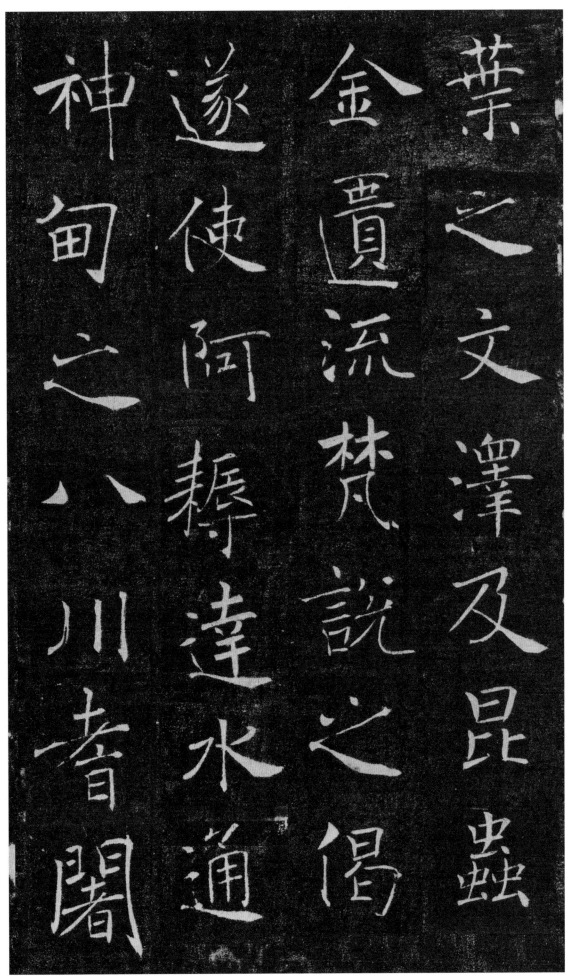

葉之文澤及昆虫

金匱流梵説之偈

遂使阿耨達水通

神甸之八川耆閣

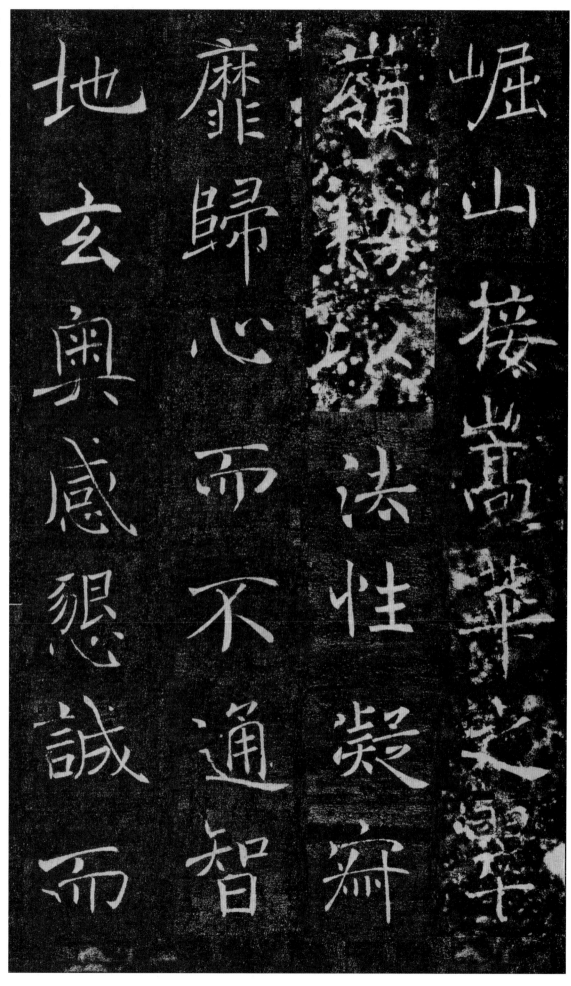

崛山。接嵩华之翠岭。窃以法性凝寂。靡归心而不通。智地玄奥。感恳诚而

遂顯豈謂重昏之
夜燭慧炬之光火
宅之朝降法雨之
澤於是百川異流

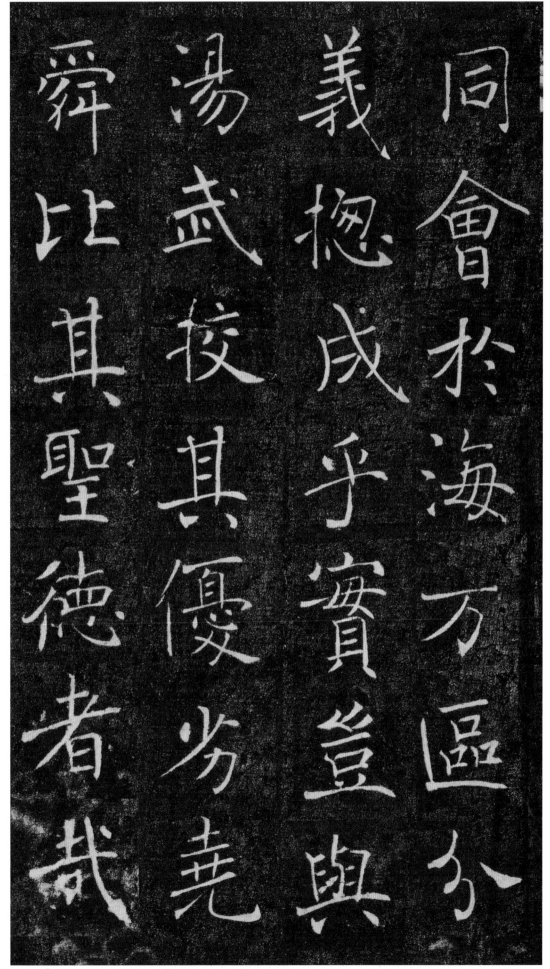

同会于海。万区分义。总成乎实。岂与汤武挍其优劣。尧舜比其圣德者哉。

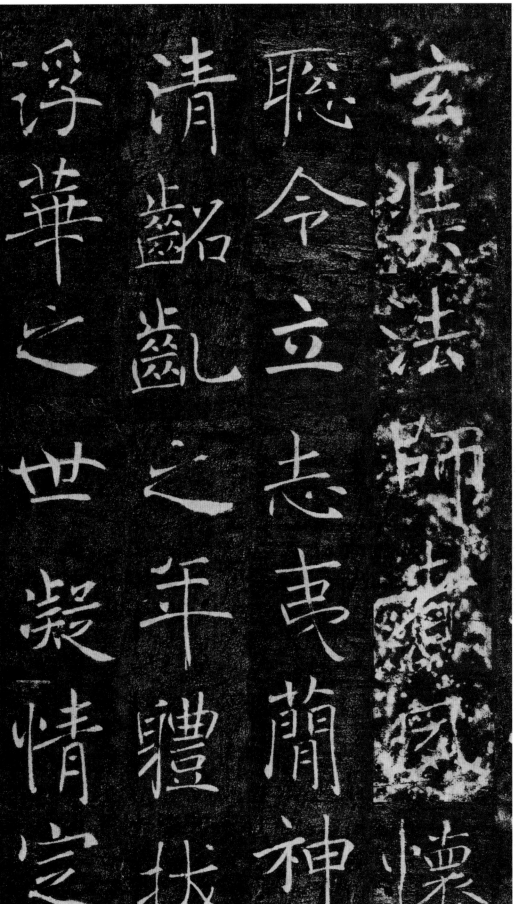

玄奘法師者。夙怀聪令。立志夷简。神清韶龀之年。体拔浮华之世。凝情定

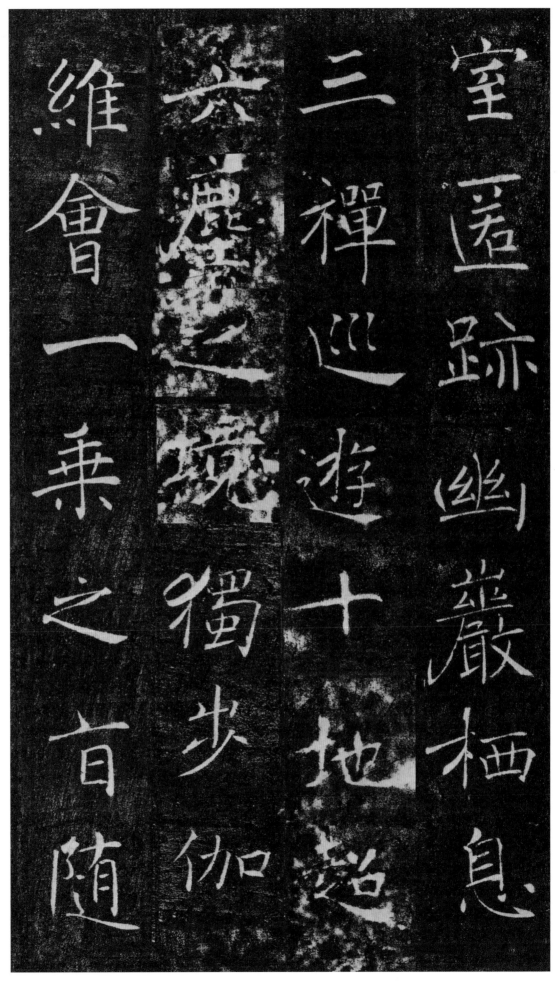

室。匿迹幽岩。栖息三禅。巡游十地。超六尘之境。独步伽维。会一乘之旨。随

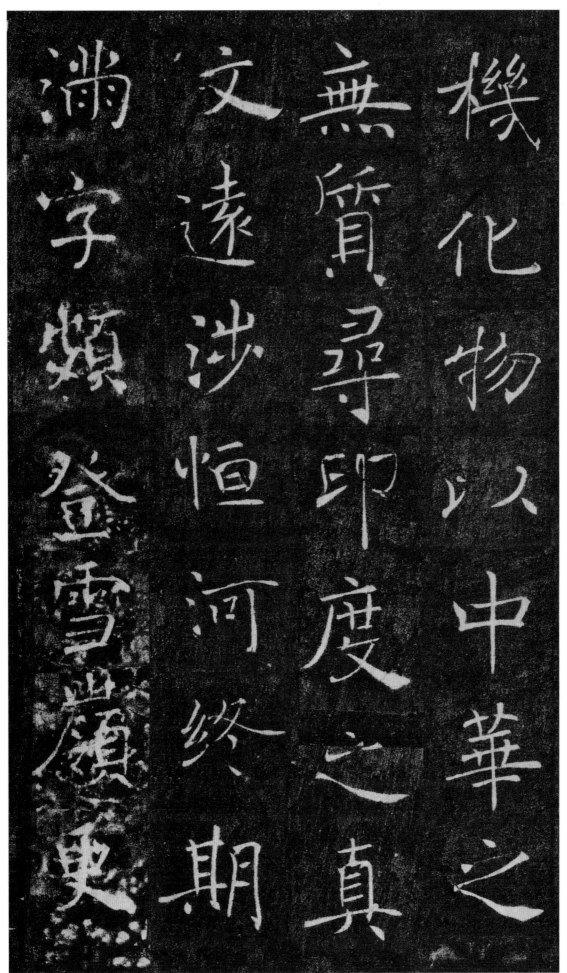

机化物。以中华之无质。寻印度之真文。远涉恒河。终期满字。频登雪岭。更

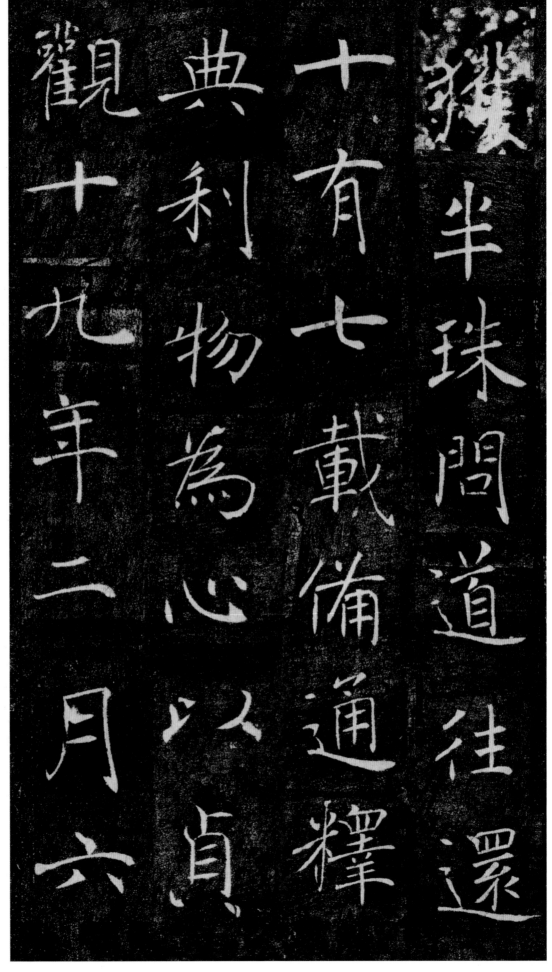

獲半珠問道往還

十有七載備通通釋

典利物為心以貞

觀十九年二月六

获半珠。问道往还。十有七载。备通释典。利物为心。以贞观十九年二月六

日奉勅於弘福寺

翻譯聖教要文凡

六百五十七部引

大海之法流洗塵

日。奉敕于弘福寺翻译圣教要文。凡六百五十七部。引大海之法流。洗尘

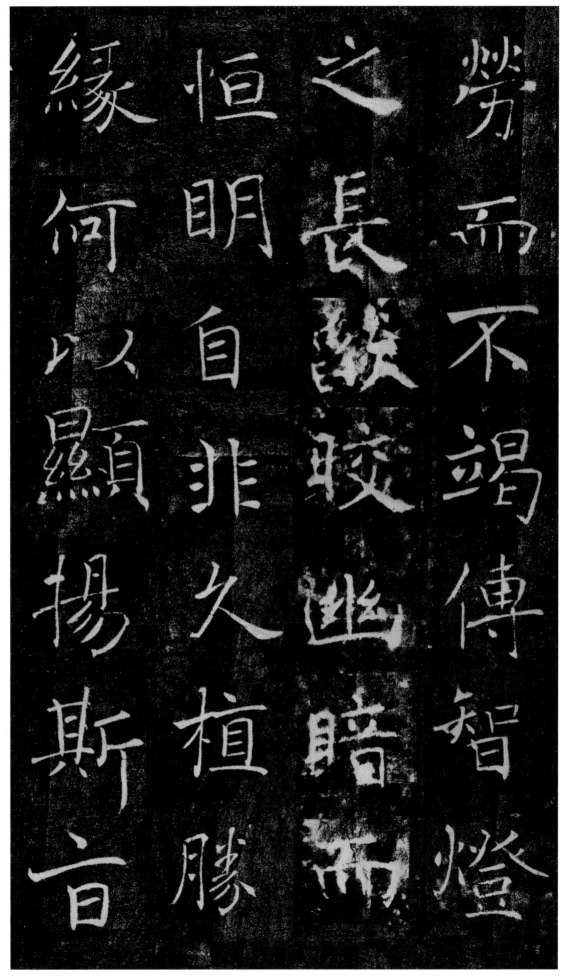

劳而不竭。传智灯之长焰。皎幽暗而恒明。自非久植胜缘。何以显扬斯旨。

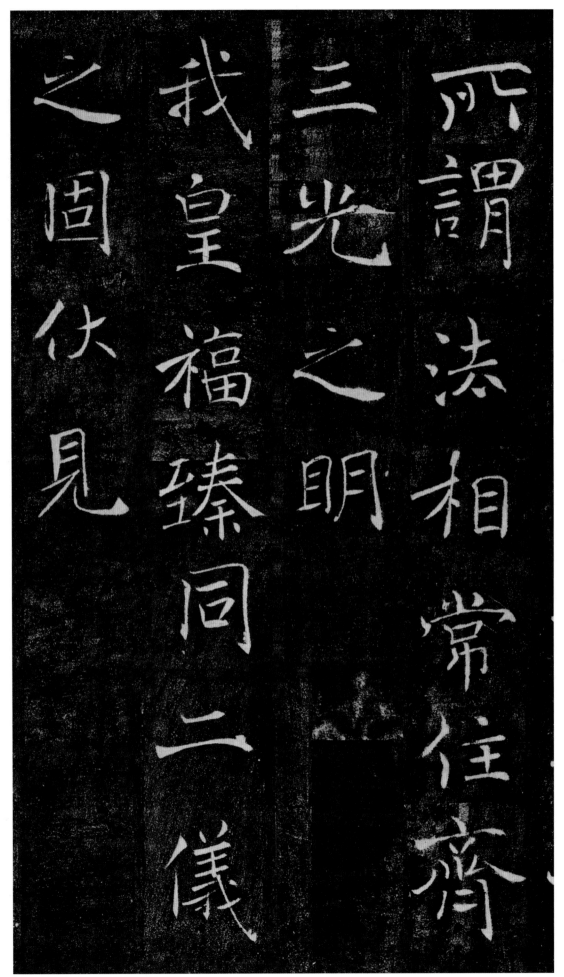

所謂法相常住齊三光之明我皇福臻同二儀之固伏見

御製衆經論序照
古騰今理舍金石
之聲文抱風雲之
潤治輙以輕塵足

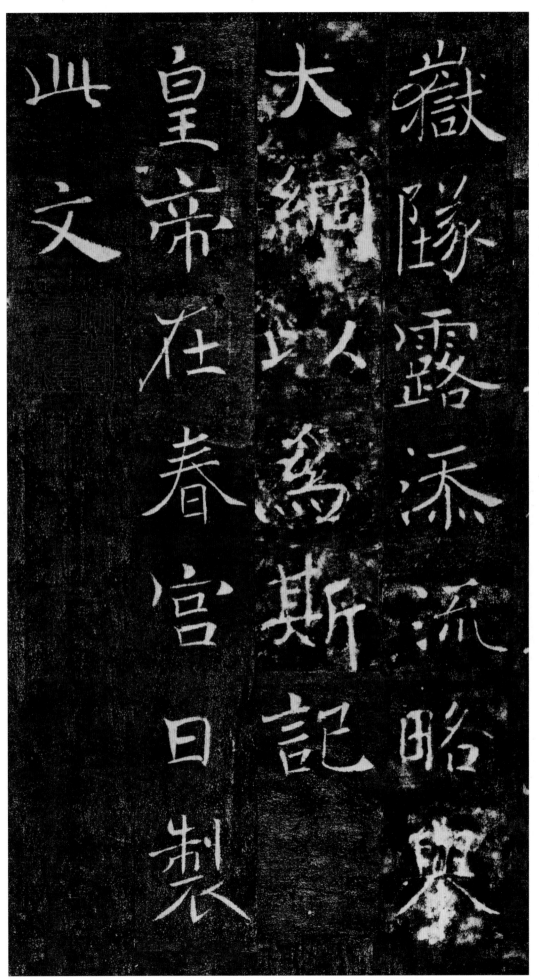

岳。坠露添流。略举大纲。以为斯记。皇帝在春宫日制此文。

嶽隊露添流略舉
大綱以爲斯記
皇帝在春宫日製
此文

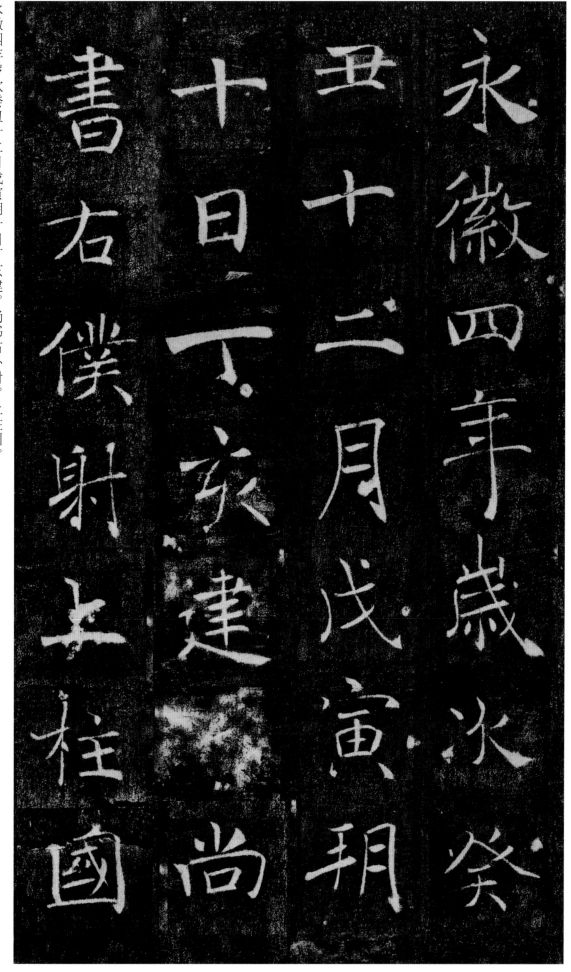

永徽四年岁次癸丑十二月戊寅朔十日丁亥建。尚书右仆射。上柱国。

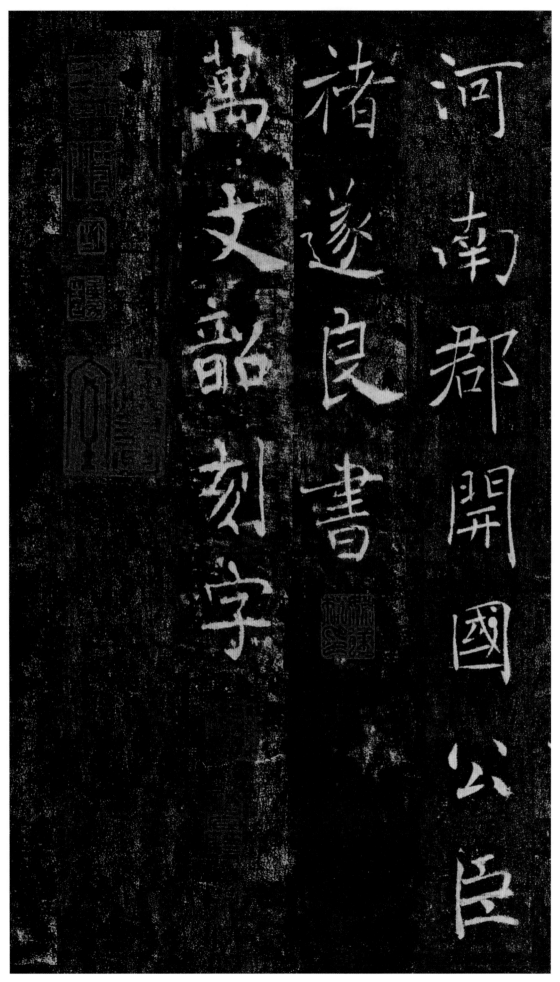

河南郡開國公臣
褚遂良書
萬文韶刻字